NOTICE

SUR

LES COURSES DE CHEVAUX,

ET

SUR QUELQUES AUTRES MOYENS EMPLOYÉS POUR ENCOU-
RAGER L'ÉLÈVE DES CHEVAUX EN FRANCE;

PAR M. HUZARD FILS.

A PARIS,

CHEZ MADAME HUZARD (NÉE VALLAT LA CHAPELLE),
LIBRAIRE,
Rue de l'Éperon Saint-André-des-Arts, n°. 7.

1827.

(Extrait des *Mémoires de la Société royale et centrale d'Agriculture*, Année 1827.)

NOTICE

SUR

LES COURSES DE CHEVAUX,

Et sur quelques autres moyens employés pour encourager l'élève des chevaux en France;

Par M. HUZARD fils (1).

On sait que la France ne trouve pas sur son territoire la quantité de chevaux dont elle a besoin; qu'elle en achète un grand nombre à l'étranger pour le service de la selle, pour ses équipages de luxe, et même pour ses postes et ses diligences de l'est et du midi. On sait que tous ses chevaux de grosse cavalerie, et même qu'une partie de ceux de sa cavalerie légère, viennent du nord de l'Europe, et l'on ne peut pas se dissimuler que, dans une guerre prolon-

(1) Ce travail m'a été suggéré par un compte verbal que je fus chargé de rendre à la Société royale et centrale d'agriculture, d'une Notice *sur le haras de Pompadour, les primes et les courses*, insérée dans l'*Annuaire du département de la Corrèze*, pour l'an 1827.

gée et active avec le Nord, elle peut voir son indépendance compromise par le manque seul de ces animaux. On peut consulter à cet égard les archives du Ministère de la guerre de 1814 et de 1815.

Pour sortir de cet embarras, le Gouvernement cherche depuis long-temps à encourager la multiplication et l'amélioration des chevaux en France; mais ce but n'est pas facile à atteindre, puisque depuis la cessation des troubles de la révolution il n'a pu rien opérer à cet égard, malgré toutes les mesures qui ont été successivement adoptées et suivies, puisque les chevaux de luxe et de cavalerie sont à-peu-près aussi rares qu'ils l'étaient il y a trente ans; puisque, même encore, il y a peu de personnes en France d'accord sur les mesures qui sont bonnes, sur celles qui sont mauvaises.

Il me semble cependant qu'en examinant ce qui se passe à l'étranger et en France, on en peut tirer des conséquences propres à mettre sur la voie de ce qu'il y a à faire.

Je ne m'occuperai point des chevaux propres au trait seulement : leur multiplication doit être envisagée sous un autre point de vue; je ne parlerai ici que de l'amélioration des chevaux de race noble, dont l'élève porté assez loin

fournira ceux dont nous avons besoin pour l'armée, ceux nécessaires à nos riches, et dont les moins bons seront encore d'excellens chevaux pour l'agriculture.

Dans aucun pays de l'Europe, les *haras de l'État* ne créent assez de chevaux pour la remonte de la cavalerie; tous les Gouvernemens sont obligés d'acheter presque la totalité de ceux dont ils ont besoin pour leurs armées: il faut donc convenir que les particuliers sont les vrais fournisseurs, les vrais créateurs de cette denrée. Mais pour que les particuliers fassent des chevaux, il faut qu'ils aient un intérêt à en faire : comment ont-ils cet intérêt?

Dans la Prusse du nord, dans la Pologne, la Russie, la Hongrie, la Turquie, une population très-rare, pauvre, ne donne point ou peu d'avantage à cultiver la terre: celle-ci reste sans valeur, et le possesseur peut en abandonner à l'élève des chevaux, ou des bêtes à laine, ou du gros bétail, une vaste étendue : aussi ces pays trouvent-ils dans leurs immenses pâturages tous les chevaux dont ils ont besoin; ils en pourraient même élever assez pour en fournir aux pays qui en manquent, si leurs chevaux étaient améliorés.

Dans ces pays, l'élève du cheval se fait en grand, en haras parqués à demi sauvages; il

est facile, n'occasionne presque point de frais, et les propriétaires d'un sol un peu étendu ont un intérêt à élever des chevaux.

Dans le Danemarck, dans le Hanovre, dans le Mecklembourg, dans la Nord-Hollande, dans la Hollande et dans quelques contrées du centre de l'Allemagne, la population, plus rare qu'en France, comparativement à l'étendue des terres, permet encore de livrer à l'élève des bestiaux et des chevaux une étendue de celles-ci, relativement plus grande. D'un autre côté, les frais de la culture, d'autant plus élevés que le climat est plus rude, ne permettent pas aux petits propriétaires de se livrer avec autant d'avantage que dans les climats plus méridionaux de l'Europe à la culture des céréales, tandis qu'au contraire cette culture est peu dispendieuse dans les grandes propriétés féodales (1), et laisse les grains à un

(1) Dans les grandes propriétés féodales du Nord, la culture s'opère assez généralement de la manière suivante. Une partie du sol, un dixième ou un huitième environ, est abandonnée aux paysans pour leurs besoins et ceux de leur famille; cette partie du sol, divisée entre les familles, est assez bien cultivée en petites cultures. Les sept huitièmes restans sont cultivés à-peu-près de la manière suivante : un huitième en blé ou en seigle, un

prix assez bas pour que le petit propriétaire n'ait pas ou n'ait que très-peu d'intérêt à les cultiver ; d'un autre côté encore, le climat, généralement plus humide, dans les nuits, en été, que dans la France, permet d'avoir en prairies naturelles des terres qui ne donneraient rien en France en prairies de cette nature, en sorte que l'élève des chevaux et des bestiaux, le premier surtout, y forme une des branches les plus profitables de l'industrie agricole.

Si l'on ajoute encore que ces pays sont ceux où l'on s'est le plus occupé de l'élève de ces animaux, que c'est peut-être là que cette éduca-

autre en avoine ou en orge, un autre en pommes de terre ou en toute autre culture, et les quatre autres huitièmes abandonnés en jachère ; cette dernière partie, qui se couvre d'herbes, est employée au pâturage des troupeaux de bêtes à laine, de bêtes à cornes ou de chevaux. Les parties cultivées sont labourées et mises en culture par corvées, dont les paysans doivent annuellement une certaine quantité au seigneur. Ces terres ne reçoivent ordinairement point d'engrais ; une jachère de trois ou quatre ans au moins, et qui va quelquefois bien plus loin, et des labours, en tiennent lieu. Ce mode de culture, qui tient au système politique de la possession du sol, laisse les céréales à bas prix, et ôte à la petite culture, très-dispendieuse, l'intérêt à en cultiver plus qu'il n'est nécessaire pour la nourriture de la famille.

tion est le plus économiquement entendue, que c'est maintenant le produit du sol exportable qui rend le plus au pays, on comprendra l'intérêt qu'un grand nombre de propriétaires fonciers et même de tenans ont à élever des chevaux, et l'on verra pourquoi ces pays sont en général chargés de remonter notre cavalerie et nos attelages de luxe.

L'Italie (excepté le Piémont, le Milanais, et quelques pays de petite culture), divisée généralement en très-grandes propriétés, entrecoupée, dans le sud et le centre, de vastes parties naturellement peu saines, que la dépopulation et la cessation des cultures ont rendues plus malsaines encore, trouve dans ces parties, dans ses maremmes à peine cultivées malgré leur étonnante fertilité, et dans les vallées et sur les sommités des Apennins, des pâtures excellentes pour de nombreux haras. Plus de soins même dans l'éducation des chevaux donneraient la possibilité d'en vendre aux provinces du nord et même d'en exporter en France. Dans l'Italie, comme dans le Nord, des terres resteraient peut-être presque sans rapport si on n'y élevait point des chevaux. Les propriétaires ont donc intérêt à en élever.

Dans la Suisse, des pâturages multipliés très-

fertiles, dont le défrichement pourrait même être destructif de la terre végétale, donnent la facilité d'élever des chevaux concurremment avec le gros bétail : de plus, le débouché avantageux de ces animaux, que ce pays trouve en France, a augmenté cette branche d'industrie, et une partie de nos postes et de nos diligences du sud-est est servie par des chevaux suisses.

Mais l'industrie ne s'est encore occupée que de cette espèce de chevaux, et l'on en trouve en Suisse de peu convenables pour la cavalerie.

Je ne parlerai point de la Péninsule espagnole, que je ne connais pas ; je passerai maintenant à la France.

Une population plus nombreuse, comparée à celle des pays dont nous venons de parler ; la facilité de cultiver très-lucrativement la vigne, le mûrier, l'olivier et quelques autres productions, ont rendu les terres plus chères, ont donné plus de valeur aux céréales, aux laines, au gros bétail ; un climat généralement plus sec que celui des états du nord-ouest de l'Europe, moins favorable par conséquent aux prairies naturelles, ne permet pas en France de laisser, en prairies de cette nature, certaines terres qu'un climat différent permet d'y laisser dans le nord ; une température douce, prolon-

gée pendant quelques mois de plus, rend le travail de la terre moins pressé, moins dispendieux : par toutes ces raisons, l'éducation du cheval devient moins avantageuse en France que dans les pays que nous venons de citer ; ou, en d'autres termes, un cheval élevé en France doit coûter davantage que dans ces pays. Si l'on ajoute encore que de toutes les industries agricoles l'éducation du cheval est celle qui exige les connaissances les plus longues, les plus difficiles à acquérir ; qu'il existe des genres de baux qui gênent cette industrie ; qu'il y a des modes de culture qui l'excluent ; que l'agriculture en France est livrée communément à des fermiers routiniers, sans éducation préliminaire, et, plus généralement encore, à des métayers moins instruits et sans aucuns capitaux ; qu'il résulte de là qu'un grand nombre de ceux qui élèvent des chevaux ne peuvent faire aucune avance pour se procurer de bonnes jumens, et que ceux qui achètent des chevaux pour leurs travaux agricoles ne peuvent acheter que les moins chers ou les pires ; enfin, que le commerce, habitué à se procurer de l'étranger les chevaux que l'armée et les grandes villes consomment, a cessé de les chercher dans la plupart de nos campagnes, on concevra pourquoi

il se fait si peu de chevaux en France, et pourquoi les cultivateurs en élèvent de mauvais là où l'homme, au fait de cette éducation, voit que l'on pourrait en élever de bien supérieurs.

Est-il un moyen de créer pour les cultivateurs un intérêt à élever des chevaux, ou plutôt y a-t-il un moyen de stimuler cet intérêt de manière à les résoudre à faire, dans ce but, des sacrifices, soit en argent, soit en soins mieux entendus, soit en abandon d'anciennes méthodes agricoles? Là réside la solution de la question de la possibilité d'améliorer les chevaux en France et de les multiplier.

Nous y parviendrons, je pense, plus facilement après avoir dit un mot de ce qui se passe en Angleterre à cet égard.

L'Angleterre plus que la France encore a intérêt à cultiver les céréales; elle en consomme beaucoup plus qu'elle n'en produit, et l'impôt mis sur les céréales étrangères tient à un si haut prix cette sorte de denrées, que les fermages sont très-élevés; que les propriétés foncières de la grande culture y ont généralement plus de valeur que dans le reste du monde; que nulle part il n'a été fait autant de tentatives en agriculture et tant dépensé d'argent pour mettre en culture des marécages, des tourbières, des landes, des friches.

Tous les produits de la culture y sont à un taux généralement plus élevé qu'en France et que par toute l'Europe ; sous ce rapport, c'est donc le pays de cette même Europe qui a le moins d'intérêt à consacrer à l'élève des chevaux ses terres cultivables.

Il faut convenir cependant que l'humidité du climat, plus grande que celle du climat de la France, rapproche ce pays de la Nord-Hollande, du Mecklembourg, du Hanovre ; il rend certains terrains plus productifs en prairies naturelles qu'ils ne le seraient sous les climats secs du centre de la France ; les hivers, plus longs, plus rigoureux dans le Nord, rendent les frais de culture plus considérables ; sous ces nouveaux rapports, l'élève des bestiaux, et par conséquent des chevaux, peut paraître plus lucratif, et il en serait réellement ainsi si les hauts prix des céréales n'engageaient pas à mettre en labours et en rotations de culture les terres de médiocre qualité, qu'on laisserait en prairies naturelles dans d'autres pays semblables par le climat. Il n'y a que les prairies d'une fertilité extraordinaire, que la cherté des céréales n'a pas pu forcer et ne forcera probablement jamais à mettre en labours.

Ce qu'il y a de réel encore sous ce rapport en Angleterre, c'est que ce n'est pas dans les

pays où l'on élève le plus de bestiaux que l'on crée le plus de chevaux; l'Écosse et l'Irlande, qui fournissent en bestiaux aux grands approvisionnemens de l'Angleterre, sont justement les pays qui élèvent le moins de chevaux (1).

La quantité même des bonnes prairies n'y est pas immense; elle est bornée à quelques comtés, et si l'on pouvait avoir un recensement exact des terres conservées toujours dans la Grande-Bretagne en prairies naturelles et de la quantité de prairies naturelles que possède la France, on serait peut-être étonné de l'infériorité de l'Angleterre à cet égard. En effet, les trois royaumes unis renferment beaucoup de pays montueux, et ces pays et même un grand nombre de plateaux des pays de plaines ne sont point revêtus de terre végétale assez profonde pour former des prairies abondantes; l'herbe fine et rare qui s'y voit procure à peine de la nourriture aux bêtes à laine et jamais aux chevaux. Il faut donc chercher une autre cause à cette multiplication énorme de chevaux qu'on remarque en Angleterre, et surtout à l'excellence de ces chevaux.

(1) L'Écosse achète des chevaux pour son agriculture et n'en vend point; l'Irlande, au contraire, vend quelques chevaux de luxe en Angleterre.

Si l'on parcourt l'Angleterre; si l'on examine son système agricole sous le rapport de l'éducation des chevaux, on voit qu'il n'y a point de haras du Gouvernement, qu'il n'y a point de dépôt d'étalons, qu'il n'y a point de dépôt de remontes pour la cavalerie, qu'il n'y a point de grands haras, ou si peu, qu'on peut dire qu'il n'y en a point; mais on voit cependant que la plupart des fermiers, des propriétaires cultivateurs, des petits cultivateurs même, élèvent des chevaux; qu'ils sont possesseurs de belles jumens poulinières; qu'ils font des sacrifices pour élever de beaux et bons animaux; qu'ils y mettent un soin, une attention, une perspicacité dont on ne se doute pas dans la plupart de nos provinces. Quel intérêt ont-ils donc à tous ces soins, à toutes ces dépenses, auxquels la plupart se livrent même de nouveau avec ardeur quand des accidens viennent en faire des pertes ?

Je ne chercherai point à prouver ici ce que j'ai déjà dit (*Annales*, t. xx, p. 222), 1°. que la grande propriété en Angleterre n'est pour rien dans l'amélioration des chevaux, parce qu'une grande propriété divisée en vingt fermes n'est, sous ce rapport, qu'une propriété médiocre;

2°. Que les grands propriétaires qui s'occu-

pent d'élever des chevaux en Angleterre sont très-rares, comme chez nous sont très-rares les grands propriétaires qui s'occupent de cultiver par eux-mêmes;

3°. Que la consommation des chevaux de haut prix, supérieure en Angleterre à ce qu'elle était en France il y a quinze ans, n'était pas supérieure à celle que la France faisait avant la révolution, et qu'elle n'est guère plus considérable que celle qui se fait à présent que le goût des chevaux de premier choix est redevenu général en France.

Ce n'est donc pas là encore qu'il faut chercher la cause de la grande quantité de bons chevaux que l'on trouve dans ce pays. Selon moi, une institution, devenue nationale pour ainsi dire, est la source et la cause principale de cette multiplication des chevaux de luxe : c'est elle qui donne aux fermiers, aux cultivateurs cet intérêt qui les excite à élever des chevaux de premier choix; c'est elle qui leur fait compter pour peu de chose les soins, les dépenses, les pertes même que cette éducation entraîne. Cette institution est celle des courses de chevaux.

Quand on parcourt l'Angleterre et quand on assiste aux courses, à celles de Newmarket,

de Dunkaster, d'Yorck, d'Epsom, aux premières sur-tout, qui se renouvellent sept ou huit fois par an, et qui durent quelquefois une semaine, on est d'abord étonné de l'affluence des chevaux qui y sont amenés, et l'on cherche pourquoi il s'en présente autant : bientôt la multiplicité des prix, leur valeur dans des poules, qui est quelquefois de quinze à vingt mille fr., et qui s'est élevée jusqu'à cinquante mille et cent mille francs, donnent une raison de cette grande affluence, sur-tout lorsqu'on voit des chevaux remporter dans une année plusieurs de ces prix, lorsque l'histoire équestre fait voir que, par des prix gagnés dans différentes courses, des chevaux ont augmenté de beaucoup la fortune de leurs propriétaires : est-il étonnant que le désir de courir la même chance engage les cultivateurs à des peines et à des dépenses, pour se mettre en état d'avoir de tels animaux ?

Aussi la foule des cultivateurs qui assistent aux courses est-elle très-grande, et, quoique peu d'entre eux aient le temps de s'occuper de tous les détails que la préparation aux courses exige, élèvent-ils généralement des chevaux de race, de sang, qui peuvent se présenter à ces jeux. La plupart s'arrangent avec des gens qui

font profession de faire courir les chevaux ; ceux-ci les dressent, les disposent, et tout cheval qui a figuré aux courses une première fois avec quelque distinction acquiert par cela seul une valeur bien au-dessus de sa valeur commerciale ordinaire ; tandis que, s'il ne s'y est pas distingué, il reste néanmoins avec la même valeur qu'il avait avant de courir. Je ne parle ici que des jeunes chevaux qui se présentent aux courses pour la première fois ; ceux qui ont déjà gagné des prix ont une valeur supérieure, qu'ils ne perdent que quand des accidens ou la vieillesse viennent les rendre impropres à courir ou à servir à la reproduction.

Il n'y a guère que les chevaux qui ont gagné des prix dans les courses, ou qui se sont distingués comme bons chevaux de chasse, qui servent à la reproduction, et quand on voit qu'ils couvrent trente à quarante jumens, à deux, trois et jusqu'à vingt guinées par jument, et qu'ils donnent à leur propriétaire un bénéfice aussi considérable, on n'est plus étonné que les cultivateurs cherchent à élever des chevaux propres à devenir de tels coureurs ou de tels étalons, et, le plus ordinairement, étalons après avoir été coureurs.

Je ne reviendrai point davantage sur tout ce

que j'ai déjà dit, dans un travail précédent, à ce sujet (1); je terminerai par quelques considérations sur des préjugés contre ces courses, généralement répandus encore en France.

Une de ces erreurs principales est de croire que les chevaux de courses sont une espèce à part; en sorte que, quand ils ne sont pas bons pour les courses, ils ne sont bons à rien. On ne réfléchit pas que pour qu'un cheval soit bon à courir, il faut que toute la machine soit excellente; que la poitrine et les jambes sur-tout soient fortement organisées, et qu'en mettant en fait que, sur un certain nombre de chevaux coureurs, il n'y en ait que peu qui soient de première qualité, on trouve cependant que presque tous sont de fort bons chevaux de chasse, de selle, de carrosse, de tilbury, et même encore, quand ils sont usés, de diligence, de poste, de fiacre; pour ne pas aller chercher en Angleterre les innombrables exemples qu'elle fournirait, je m'étaierai seulement de l'opinion de M. *A. de Royère*, qui, dans un écrit publié en 1825 (*Quelques idées sur les courses et sur l'éducation des chevaux en France, particulièrement en*

(1) *Notice sur les chevaux anglais et sur les courses en Angleterre*, etc.

Limousin, in-8º. 1825), annonce qu'il a vendu très-avantageusement de jeunes chevaux et de jeunes jumens qu'il avait fait courir déjà plusieurs fois.

Ce qui a donné quelque fondement à ce préjugé, c'est une autre erreur : on a cru remarquer que les chevaux de courses étaient mal conformés, qu'ils n'avaient point de corps, qu'ils avaient les extrémités grêles ; on n'a pas réfléchi que ce peu de corpulence est nécessaire pour rendre les chevaux propres à courir avec rapidité ; que c'est un effet du régime auquel on soumet les animaux pour la course, et que tel animal qui paraît un squelette avant de courir est au contraire, six mois après, méconnaissable, et dans les proportions qui constituent la meilleure organisation. On a confondu la sécheresse des extrémités avec la finesse ; on n'a pas vu que cette finesse apparente était due à l'absence d'une peau épaisse soulevée par un tissu cellulaire épais, recouverte de poils longs et grossiers, toutes particularités étrangères aux chevaux de races, de sang.

L'*Éclipse*, un des plus fameux coureurs de l'Angleterre ; *Highflier*, un autre de ces chevaux, retirés du régime de cheval de course, paraissaient, par l'aspect athlétique de leurs formes,

plus propres à traîner la charrue qu'à parcourir la moindre distance avec célérité.

Enfin, une autre erreur a été de croire que les courses détérioraient la plupart des chevaux qu'on faisait courir, de manière à ce qu'ils n'étaient plus bons à rien, et par conséquent de nulle valeur. Nous avons déjà vu que M. *A. de Royère* vendait très-bien ceux qu'il avait fait courir. J'ajouterai ici que la personne qui fait courir un mauvais cheval sera obligée de le forcer, si elle ne veut pas rester au milieu de la carrière quand les autres arriveront au but, mais qu'il n'en sera pas de même d'un bon cheval.

On dit encore que ces courses sont la source d'une foule d'accidens. Si quelques-uns ont eu lieu lors des premières, ils sont très-rares à présent; le métier de coureur, comme tous les autres, demande à être appris avant de pouvoir être fait sans risques. Je n'aurais pas relevé cette erreur, qui est bien reconnue telle par presque toutes les personnes qui font courir, si on ne s'en servait pas comme d'un argument contre les courses, quelque mauvais qu'il soit.

Si l'on fait attention à présent que les chevaux de courses ne peuvent sortir que d'une race vigoureuse; que pour en avoir un supé-

rieur, il faut créer deux cents excellens chevaux, qui, tous, sont d'une haute valeur par leurs qualités, on verra que le cultivateur, en cherchant à faire un cheval de course, est presque sûr de faire un excellent cheval, qui le paiera même avec profit de ses dépenses, de ses soins, de sa persévérance.

Les courses à des époques fixes, en formant, en outre, des causes de réunion d'un grand nombre de chevaux, appellent nécessairement les marchands dans les lieux de ces réunions : elles sont presque toutes suivies ou précédées de marchés de chevaux, et donnent ainsi un débouché sûr et avantageux à ceux qui en élèvent. Voilà ce qui excite en Angleterre à l'élève des bons chevaux ; voilà cet intérêt puissant qui fait faire des sacrifices pour cet élève.

On peut déjà deviner mon opinion sur ce que nous avons à faire en France pour arriver au même point ; cependant, avant de l'émettre, je vais parler d'un moyen qu'on a employé chez nous pour exciter à l'amélioration des chevaux, et que beaucoup de personnes regardent comme supérieur à l'institution des courses de chevaux : ce moyen est la distribution de primes pécuniaires pour les jumens poulinières et pour les poulains.

Quand on fait attention aux effets que la distribution de primes honorifiques et pécuniaires a produits relativement à l'avancement de quelques branches de l'industrie agricole, en particulier relativement à l'amélioration des races de bestiaux, on est tout naturellement amené à penser que de pareilles distributions produiraient les mêmes effets pour l'amélioration des races de chevaux. Cette manière naturelle de raisonner a poussé des personnes passionnées du bien public à demander cette institution en France, et à engager le Gouvernement à établir des primes d'encouragement pour les chevaux. J'ai partagé cette opinion pendant quelque temps ; je l'ai perdue en parcourant la France et en voyant l'effet que ces primes produisaient ; enfin, en voyant qu'en Angleterre, où on avait institué depuis long-temps de pareilles primes pour toutes les branches de l'économie rurale, on n'en distribuait point pour les chevaux, et que celles qu'on distribue en Écosse pour l'encouragement à l'élève de ces animaux sont d'institution toute moderne, et seulement pour les chevaux de trait.

Pour prouver que l'effet produit par ces primes n'est pas toujours celui que l'on en attend, et en même temps que je ne suis pas seul

de cette opinion, je vais citer quelques passages d'une lettre adressée à ce sujet à la Société royale et centrale d'agriculture, dans sa séance du 7 mars de cette année, et que la Société n'a pas dû cependant prendre en considération, parce que cette lettre est anonyme et parce que la rédaction n'en était pas convenable : elle est écrite, suivant le rédacteur, au nom des principaux propriétaires du midi de la France.

« Les juges (y est-il dit) qui composent le
» jury (pour la distribution des primes) sont
» la plupart incapables de remplir les fonctions
» qui leur sont confiées, et la distribution des
» primes *produit un effet contraire à celui qu'on
» avait droit d'en attendre*, les propriétaires se
» découragent, etc. : aussi qu'arrive-t-il ? La plus
» belle partie des jumens sont livrées au baudet, etc.

» Quelles sont en effet les jumens régulière-
» ment primées ? Ce sont les plus grasses, celles
» qui ont le poil le plus luisant, qui ont cette
» vivacité passagère que donnent un long repos
» et de bon fourrage, etc. Aussi les jumens de
» la plaine sont-elles toujours les seules couron-
» nées, quels que puissent être leurs défauts ;
» elles ont d'excellens fourrages en abondance,
» tandis que celles des coteaux en ont très-peu,

» qui est encore fort maigre : c'est là qu'on
» trouvera cependant des animaux sains, vigou-
» reux, et généralement sans tares, etc. ; et ce
» sont ceux précisément qui ne sont jamais
» récompensés. »

Pichard avait déjà dit, dans son *Manuel des haras* : « On sent que des primes données uni-
» quement à la figure ne signifient rien, et que
» c'est le mérite seul qui doit les obtenir. » Mon père avait dit positivement la même chose.

J'ajouterai, par rapport aux poulains, que celui qu'on prime à l'âge de deux ans ne le serait souvent plus à trois, que celui qu'on prime à trois ne le serait plus à quatre, et que par là les reproches adressés aux juges paraissent toujours plus ou moins fondés.

Il résulte évidemment de là que ces distributions de primes font des mécontens parmi les éleveurs, et qu'elles les découragent : dans la lettre que je viens de citer, on l'attribue à l'ignorance des juges. Je suppose que les juges soient on ne peut pas meilleurs, le même effet sera toujours produit; il y aura toujours des mécontens, qui accuseront les juges de partialité, d'ignorance, et qui, pour ne plus recevoir de prétendu préjudice, ne se présenteront plus au concours. Combien ce découragement ne

s'augmentera-t-il pas quand les juges seront réellement étrangers aux fonctions qu'ils ont à remplir? Les primes, d'après cette première considération, ne produisent donc souvent pas l'effet qu'on en espérait, c'est-à-dire qu'elles n'excitent pas généralement à élever des chevaux; je vais encore plus loin, je prétends que les primes distribuées pour encourager l'élève de *bons chevaux*, je dis de *bons chevaux*, ont l'effet inévitable de produire de mauvaises races, par conséquent de mauvais chevaux : il ne me sera pas difficile de prouver cette opinion, toute extraordinaire qu'elle puisse paraître d'abord.

Les qualités du cheval sont la beauté et la bonté. La beauté, comme il est nécessaire de l'entendre ici, n'a rapport qu'aux qualités qui frappent les yeux, et elle se compose, pour le cheval, d'une certaine rondeur dans les formes, de la vivacité et de la fierté dans les mouvemens : la bonté, au contraire, consiste dans l'aptitude à résister le plus long-temps possible aux travaux auxquels nous soumettons les chevaux, c'est la dureté au service, comme disent les Allemands : la jeunesse, la bonne nourriture et peu d'exercice donnent toujours la beauté à un cheval qui n'est pas disproportionné. Cette beauté est d'autant plus facilement, d'autant

plus sûrement acquise, que les animaux proviennent de père et mère employés de bonne heure à la reproduction ; parce que les animaux jeunes ont la propriété de donner des produits dont les formes sont généralement arrondies et gracieuses ; ces produits ont de plus l'avantage, quand ils sont nourris abondamment, d'acquérir un développement très-prompt en même temps qu'une taille élevée, ce qui facilite beaucoup la vente de l'animal.

Quels avantages énormes n'a donc pas l'éleveur de chevaux à livrer de bonne heure à la reproduction les animaux qu'il y destine ?

Mais qui ne sait pas que les chevaux provenant de pères et mères très-jeunes sont moins forts, sont plus délicats, sont moins propres aux travaux et aux fatigues que des animaux venus de pères et mères dans la force de l'âge, en un mot, qu'ils sont *moins bons* (1) ?

(1) Les jeunes animaux ont la chair ou les muscles plus tendres, plus délicats que les vieux, et c'est dans la chair ou ces muscles que réside la force : or, de jeunes animaux ne peuvent pas donner à leurs productions des qualités qu'ils n'ont pas ; on sait encore que le système lymphatique prédomine dans le jeune âge ; les jeunes animaux donnent des produits d'un tempérament

Les primes ont l'effet d'encourager les *beaux chevaux*, dans le sens que je viens d'expliquer, et d'ôter tout intérêt par conséquent à la production des *bons*.

Elles encouragent d'autant plus à tirer production des jeunes jumens et chevaux, que cette éducation est tout entière dans l'intérêt de la grande masse des cultivateurs, qui ne veulent élever des chevaux que pour les vendre, qui n'ont besoin par conséquent que d'en avoir de beaux à l'âge où on fait cette vente, et auxquels il importe peu que ces animaux soient bons. Le cultivateur fait saillir des jumens à deux ans et demi; il en obtient un produit à trois ans et demi, un second à quatre ans et demi; et il vend encore ces jumens à cinq ans, dans le moment où elles ont toute leur valeur pour le commerce.

Ce même cultivateur qui possède un joli poulain, le fait saillir depuis l'âge de deux ans et demi à quatre et demi; il le châtre ensuite, et le vend au moment où il a encore le plus de valeur. Une pareille coutume, très-commune

éminemment lymphatique, tempérament qui, comme l'on sait, est de tous le moins énergique et même le plus sujet aux maladies.

dans nos pays d'élèves de chevaux, ne peut pas donner de bons chevaux au dire de toutes les personnes au fait de cette éducation. Les primes ont l'effet inévitable d'encourager ces accouplemens précoces, qui donnent certainement les animaux des formes les plus arrondies, les plus belles, mais les animaux qui sont généralement les moins bons.

Ce n'est pas encore tout : le désir d'avoir des poulains capables de gagner des primes fait faire à l'égard des animaux tarés, presque impropres à la reproduction, ce que l'on fait à l'égard des trop jeunes. Certains éleveurs recherchent les animaux de belles formes, quelques vices capitaux qu'ils aient ; peu leur importent ces vices, qui ne se développent dans les productions que par le travail soutenu ou seulement après la jeunesse. Ils auront le temps d'élever leurs poulains, de remporter des primes, de vendre les animaux avant le développement de ces vices : tant pis pour les acheteurs. Je le dis à regret ; mais consulté quelquefois sur l'emploi d'animaux pour la reproduction, telle a été la réponse aux observations que je faisais sur le mauvais état du flanc et de la poitrine, sur des tares des extrémités, sur la mauvaise conformation du sabot. La pousse, me répon-

dait-on, ne paraît qu'à cinq ans ; les sabots ne se déforment pas avant cet âge, et il y aura déjà du temps que j'aurai vendu le poulain.

Pour augmenter l'encouragement à élever des chevaux, le Gouvernement a encore adopté la mesure d'en faire acheter tous les ans un certain nombre des plus beaux aux cultivateurs qui en élèvent : cette mesure a tous les mêmes inconvéniens que les primes distribuées dans le même but : en effet, quel est le cultivateur qui n'a pas le plus beau poulain quand il le présente pour la vente? et qui n'est pas mécontent si son poulain n'est pas acheté le maximum du prix? qu'est-ce donc quand il n'est pas acheté du tout, etc.? Pour faire voir encore que je ne suis pas seul de mon opinion sur les effets de ces achats, je vais citer encore M. *Alexis de Royère* à ce sujet ; il tire de ce qu'il avance la conséquence que les achats ne sont pas assez considérables; moi, j'en tire celle qu'ils sont inutiles au moins, sinon nuisibles, pour le but proposé. « Les propriétaires, toujours portés à
» croire que ce qu'ils ont vaut mieux que ce
» qu'ont les autres, voudraient toujours qu'on
» leur payât leurs poulains au maximum. —
» Monsieur tel a vendu son poulain tant. . . . ,
» le mien vaut bien mieux, et cependant vous

» ne voulez pas le payer le même prix, etc.
» Le directeur de haras ou chef de dépôt ne
» peut cependant pas se rendre à de si bons rai-
» sonnemens, et le plus souvent il fait dix
» mécontens pour un de satisfait.

» L'achat des poulains à un an a le *grave in-*
» *convénient* d'empêcher les étrangers de venir
» acheter des chevaux dans les provinces : ils
» sont convaincus que tout ce qui a été bon est
» acheté par les haras ; ils ne prennent guère la
» peine de venir pour voir quelques trop rares
» chevaux gardés par les particuliers.

» On peut, je crois, porter à vingt-quatre le
» nombre des poulains achetés à Pompadour,
» chaque année, à l'âge d'un an. Sur cette quan-
» tité, à peine un quart est des étalons pour
» le haras et un autre quart pour les autres
» dépôts, où on les reçoit souvent avec répu-
» gnance, comme étant de second choix.

» Voilà donc tout au plus la moitié des che-
» vaux, achetés à un an, qui feront des étalons ;
» le reste se vend, à quatre ou cinq ans, à la
» réforme et à vil prix. »

Voilà ce qu'a imprimé M. *A. de Royère.* J'a-
jouterai un mot qu'il n'a pas voulu dire relati-
vement à l'achat, par l'Administration, des pou-
lains à un prix au-dessous de celui que l'éleveur

en espérait, c'est que la *personne* qui est chargée de l'achat est presque toujours accusée de partialité envers ses amis, envers les personnes influentes ou attachées à l'Administration ; on déduit facilement les conséquences d'une pareille manière de penser, qu'on émet souvent devant toutes les personnes qui veulent l'entendre.

Quelle influence, au reste, peut avoir pour l'élève des chevaux l'achat de vingt poulains, à un prix de deux ou de trois cents francs de plus qu'en donnerait le commerce, pour une province aussi grande que le Limousin? Cette petite somme se partage annuellement entre quelques propriétaires, et ne fait rien, absolument rien à l'amélioration générale.

Les achats, comme les primes, ont le grand désavantage d'encourager l'élève des beaux poulains et non des bons chevaux.

Si nous cherchons maintenant l'effet que produisent les courses, nous le trouverons aussi avantageux à l'élève des bons chevaux, que nous avons trouvé celui produit par les primes et par l'achat des jeunes poulains peu favorable.

Dans une lutte, comme une course, on ne peut accuser les juges de partialité, on ne peut les accuser d'ignorance; il n'y a pas même be-

soin de juges pour le mérite des animaux, il n'en faut que pour fixer les règles de la course. Les personnes qui font courir ne sont pas découragées par la persuasion qu'il y a injustice, puisqu'il ne peut y en avoir; la défaite au contraire est un *stimulus* qui invite à mieux faire : et combien de fois n'ai-je pas entendu le vaincu se promettre de remporter le prix, ou avec des chevaux différens, ou avec le même cheval, qu'il disait ou n'être pas assez préparé à la course ou être malade! L'amour-propre a mille moyens de se consoler d'une pareille défaite, il en a peu pour se consoler d'une injustice réelle ou prétendue ; c'est le découragement qui en est le résultat.

C'est sur-tout par rapport aux effets pour la reproduction que ces courses sont avantageuses. Les seuls chevaux les plus vigoureusement constitués peuvent être des chevaux coureurs ; il faut, je le répète, une poitrine excellente, il faut de bonnes jambes, de bons pieds; il faut que ces animaux soient exempts, je ne dis pas de vices, je dis de défauts ; il faut que ces animaux soient exempts de toute maladie interne : sans cela les forces de l'animal, toujours plus ou moins affaiblies, ne lui permettent plus de lutter contre des rivaux plus favorisés sous ce rapport.

Le cultivateur qui veut élever un cheval pour la course doit donc rechercher d'abord des pères et mères ni trop jeunes ni trop vieux; il doit les rechercher exempts de vices, de défauts essentiels, de toute espèce de maladies, parce que des animaux malades ne donneront jamais de productions aussi vigoureuses que des animaux sains; il faut même que l'éleveur prenne des chevaux qui ont fourni des courses rapides, longues, qui ont donné des preuves qu'ils avaient du fonds, qu'ils avaient une vigueur durable et non momentanée; il faut, de plus, que les mères soient exemptes de souffrances pendant l'allaitement; il faut ensuite que les jeunes poulains soient tenus au régime le plus favorable au développement de toutes leurs forces, de toutes les qualités qu'ils peuvent réunir plus tard; il faut, en peu de mots, qu'ils soient soumis à tous les bons soins qui font d'excellens chevaux.

Par là se trouvent écartés de la reproduction tous les chevaux et jumens tarés, tous les animaux maladifs, même tous ceux qui, beaux seulement, n'ont point donné de preuves suffisantes de leur vigueur, chevaux parmi lesquels on trouve si fréquemment, dans nos haras mêmes, des chevaux poitrinaires, maladifs,

source de tous ces mauvais produits si communs dans nos meilleures races.

Quelque grands que soient les avantages matériels dont je viens de parler, il en est un bien plus grand encore quand on envisage cette institution dans ses effets moins immédiats, moins sensibles peut-être, mais non moins sûrs, dans ceux que le véritable administrateur doit prendre en considération, c'est celui de produire un système constant d'amélioration qui ne peut pas changer quels que soient les hommes, quelles que soient les théories sur l'amélioration des races; système qui sera toujours le même, tant que les courses existeront. La manière de créer des chevaux coureurs sera toujours *une*; elle ne peut varier, et cette manière de créer des chevaux est celle d'en créer de bons, avons-nous vu, puisque les chevaux de course ne sont que les meilleurs parmi les bons. Si de faux systèmes sont prônés, s'ils sont mis accidentellement en pratique, la pierre de touche est là : les premières courses où se présenteront les animaux feront justice de ces faux systèmes; ils tomberont plus vite qu'ils n'auront été de temps à prendre. Les mauvaises pratiques feront les exceptions, les bonnes seront les règles : en est-il de même à présent?

Je ne crains pas d'avancer que si les Anglais ont la plus célèbre et la meilleure race de chevaux; s'ils en ont suffisamment pour leurs besoins, et assez pour en vendre à l'étranger et pour tirer un bénéfice des exportations qu'ils font de cette denrée, leurs courses de chevaux sont la seule cause de cet état prospère; et elles l'ont amené, parce qu'elles ont forcé les hommes à agir constamment dans le même but, dans le même sens, parce que l'intérêt qu'elles créaient était plus déterminant, plus positif que tout autre. L'éleveur, pour faire un cheval, savait que la bonté était la première chose à considérer dans les animaux destinés à la reproduction; la bonté passait avant tout, les formes, la figure ne venaient qu'après; il a fallu une longue habitude, et la supériorité bien reconnue des chevaux anglais pour faire venir le goût des formes de cette race, certainement moins agréables que celles de beaucoup d'autres.

Il ne faut pas croire qu'il suffira de mettre des chevaux anglais dans les haras ou les dépôts d'étalons du Gouvernement pour changer nos races médiocres et mauvaises en chevaux anglais : c'est le système anglais d'éducation qu'il faudrait introduire, et on ne peut l'introduire

qu'en créant l'intérêt qui l'a fait adopter autre part, c'est-à-dire en créant des courses.

Mais sur-tout il ne faut pas croire que des courses improvisent des chevaux, et faire, comme quelques conseils de département, qui, embarrassés de diriger ces institutions, et n'y voyant que des jeux insignifians dans lesquels des hommes et des chevaux couraient les uns contre les autres au risque de se casser le cou, ont demandé leur suppression. Le seul obstacle que leur réussite présente est la difficulté, dans les commencemens seulement, d'éloigner une concurrence trop supérieure, qui pourrait jeter du découragement parmi les éleveurs. Il n'est ordinairement pas difficile de la lever par quelques mesures adaptées aux circonstances locales.

Si j'étais donc appelé à émettre mon opinion sur ce sujet, elle serait que les courses de chevaux sont le vrai moyen que le Gouvernement a en sa puissance pour encourager l'élève des bons chevaux; que, sous ce rapport, on ne saurait trop les multiplier; que la distribution des primes et l'achat des poulains, dans ce but, sont au moins inutiles, et que les dépenses que ces deux opérations entraînent actuellement seraient mieux employées à augmenter le nombre

des courses et le nombre des prix qu'on distribue dans celles qui existent.

Je finirai en répétant ce que j'ai dit au commencement, que l'élève des chevaux propres seulement au trait doit être considéré sous un point de vue fort différent.

Imprimerie de Madame Huzard (née Vallat la Chapelle), rue de l'Éperon, n°. 7.

www.ingramcontent.com/pod-product-compliance
Lightning Source LLC
Chambersburg PA
CBHW030119230526
45469CB00005B/1707